D1372023

Aabc
defghijk
lmnoop
qrstuv
wxyz

Calligraphic Alphabets

by Arthur Baker

Dover Publications, Inc.
New York

Published in Canada by General Publishing Company, Ltd., 30 Lesmill Road Don Mills, Toronto, Ontario.
Published in the United Kingdom by Constable and Company, Ltd

Calligraphic Alphabets is a new work, first published by Dover Publications, Inc., in 1974.

DOVER *Pictorial Archive* SERIES

International Standard Book Number: 0-486-21045-6
Library of Congress Catalog Card Number: 74-82203

Manufactured in the United States of America
Dover Publications, Inc.
31 East 2nd Street
Mineola, N.Y. 11501

Calligraphic Alphabets

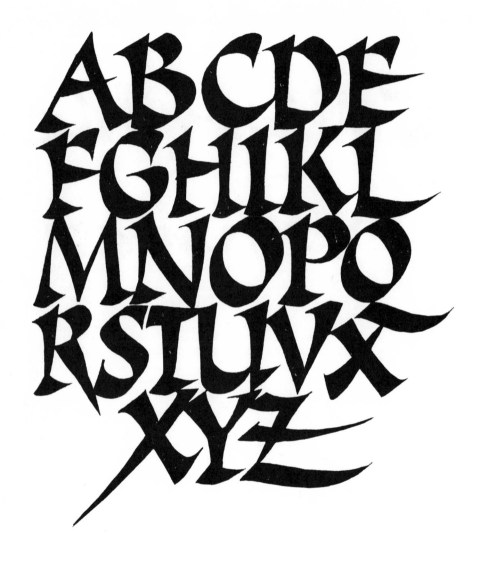

ABC
DEFG
HIKLM
NOPQR
STUV
XYZ

ABCD
EFGHI
KLMN
OPQR
STUV
XYZ

Aa bcde
fghijk
lmno
perst
urwx
xyz

Aabc
defghij
klmno
pqrstu
vwxyz

Aabcd
efghij
klmno
pqrstu
vwxyz

Aabcd
efghijklm
nopqrst
uvwxy
z

Aabc
defghij
klmnop
qrstuvw
xyz

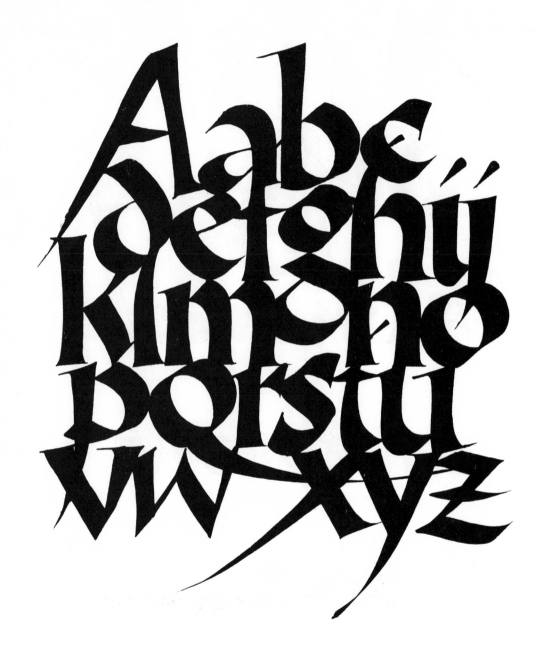

10

AabcƆ

efghíj

klmn

oper

tuvw

wxyz

Aabcde
efghíjkl
mnopqr
tuvwxyz

Aabcdef
ghíjklm
nopqrst
uvwxyz

Aabc
defghijk
lmnopq
rstuvwx
xyz

Aabcde
fghíjkl
mnopq
rstuvwx
rlxyz

Aab
cdefg
hijkl
mn

opqr
stu
uvw
xyz

Aabcd

efghijklm

nopqrst

uvwxy

z

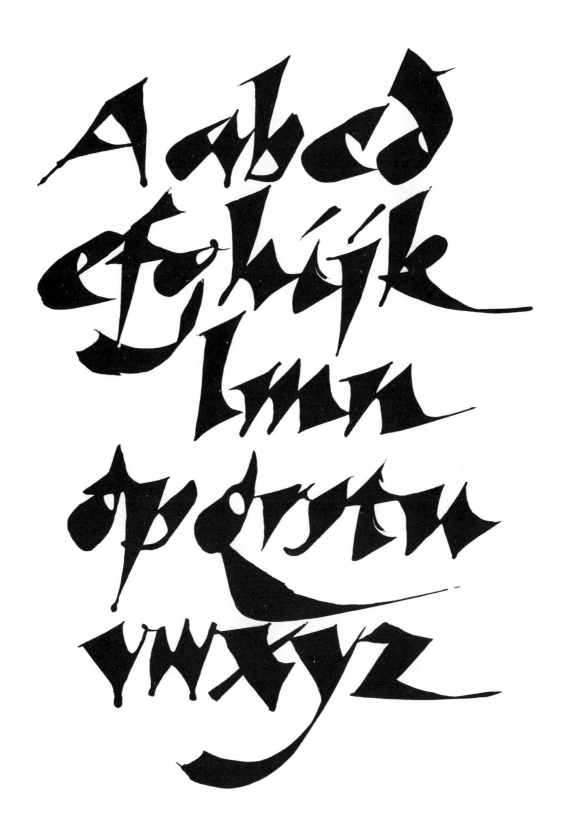

Aabcdef
ghijklmn
opqrstu
vwxyz

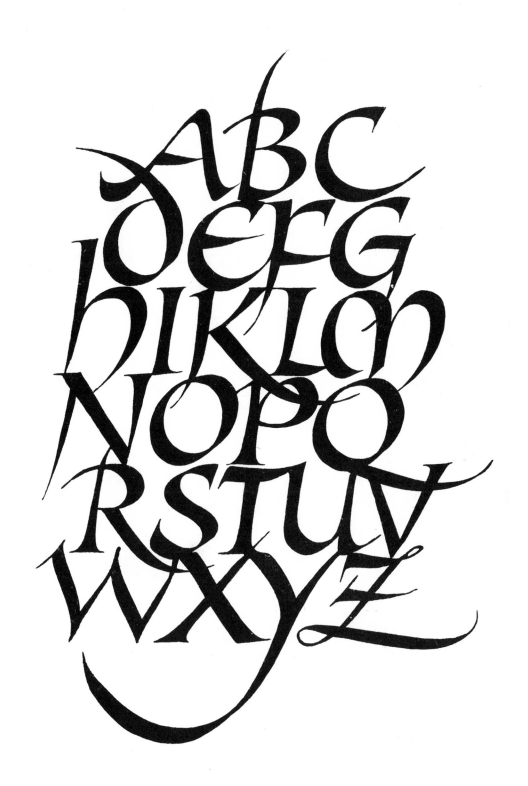

Aabcd
efgh
ijklm
nopqrst
uvwx
xyz

ABCDEF
GHIJKL
MNOPQ
RSTUVw
XYZ

Aabc
defghij
klmno
qrstuv
xyz

abcd
efghijk
lmn
opqrst
uvwx
xyz

Aabc
defghijk
lmnop
qrstuv
wxyz

Aabcdefghi
jklmnopq
rstuvwxy
vwxyz

Aabcdef
ghíjklmn
nopqrstu
tuvwxyz

Aabcdefg

hijklmnop

qrstuvw

wxyz

Aabcd
efghijk
lmnop
qrstuv
vwxyz

A a b c d e

f g h ý j k l

m n o p q

r s t u v w

v w x y z

Aabc
defghíj
klmno
pqrstu
wwxyz

Aabcdef
ghijk
lmno
pqrstu
rwxyz

Aabcde
fghijklm
nopqrst
uvwxyz

Aabc
defghij
klmno
pqrstu
vwxyz

Rejoice

evermore

Aabco
efgh
ijklm
nopqr
rstu
vwxyz

Aabcd
efghijkl
mnop
qrstuvw
xyz

Aabcde
fghijklm
nopqrstu
vwxyz

Aabcdef
ghijklmn
nopqrst
tuvwxyz

Aabc
defghijk
lmnopq
rstuvwx
xyz

ABCD
EFGHIJ
KLMNO
PQRST
UVWX
XYGZ

43

Aabc
defghij
klmno
pqrstu
vwxyz

Aabcdefg
hijklmnope
rstuvwxyz

peace

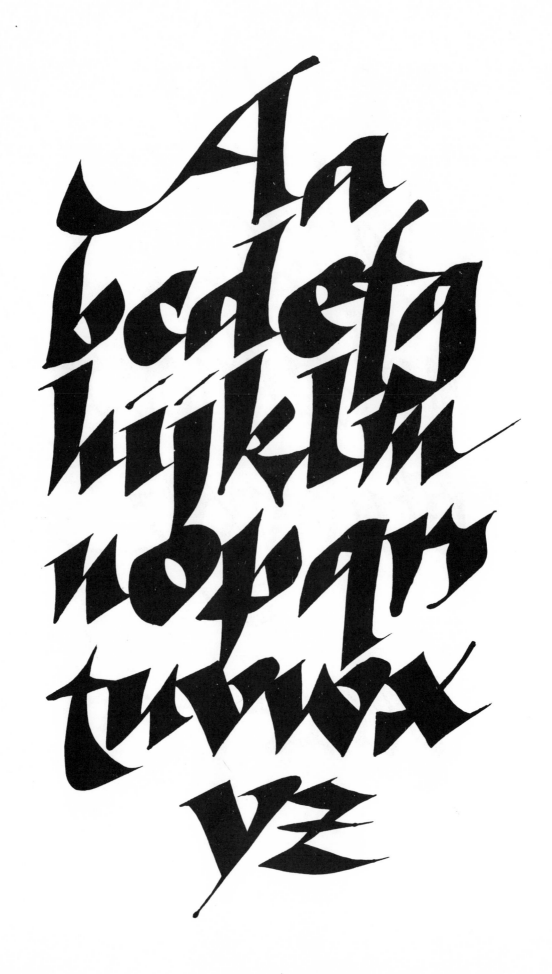

46

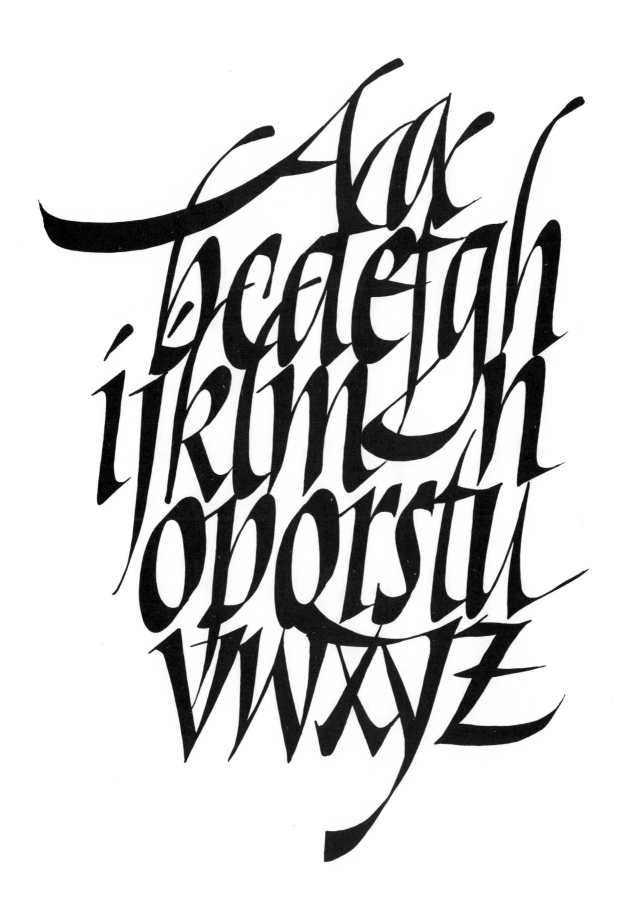

Aabcde
fghíjklm
noperst
uvwxyz

Aaaaaaaaa
abcdefgh
ijklmnop
qrstuvwxyz

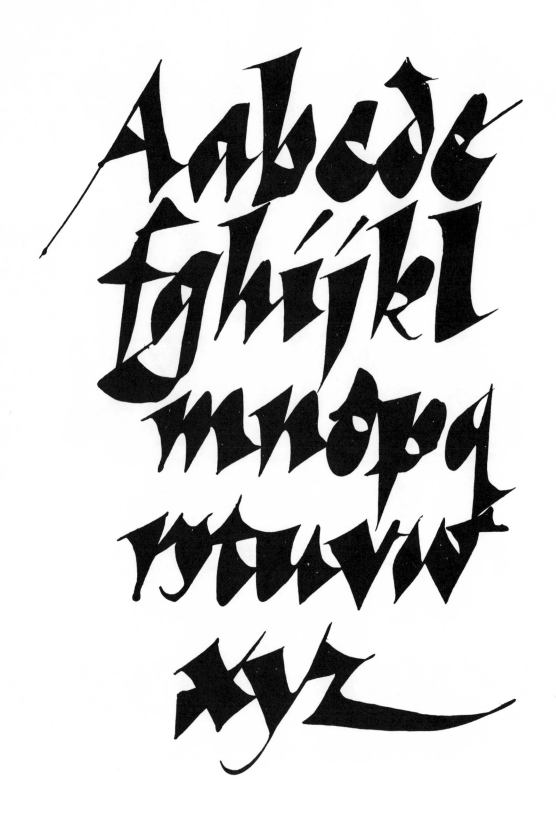

50

Aabcd
efghïjk
lmnop
qrstuv
wxyz

Aa
bc de
fghijklm
nopqrs
tuv wxy
z

Aabc
defghi
jklmno
pqrstu
vwxyz

A a b d
e f g h i j
k l m n o p
q r s t u v
w x y z

54

Aabcdefg

hijklmno

pqr stu

rwxyz

Aabcde
fghijklmn
opqrstu
vwxyz

Aabc
defghijk
lmnopq
rstuvw
xyz

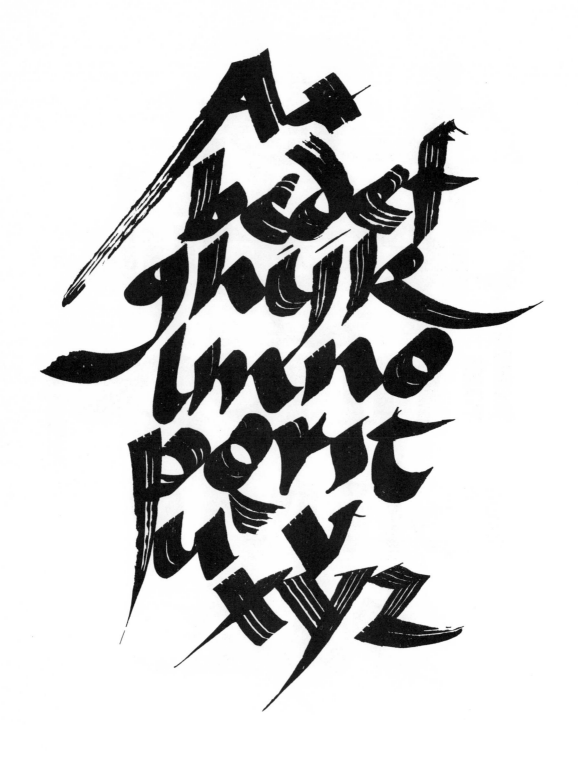

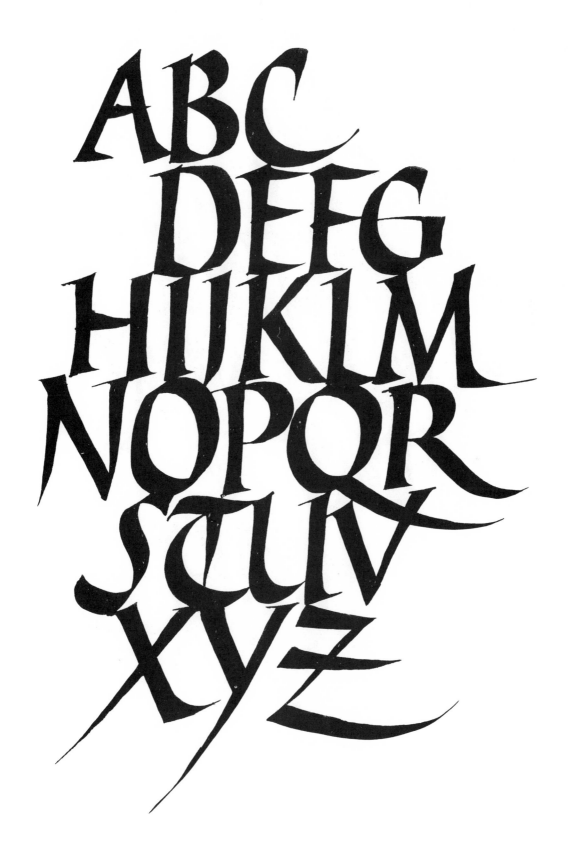

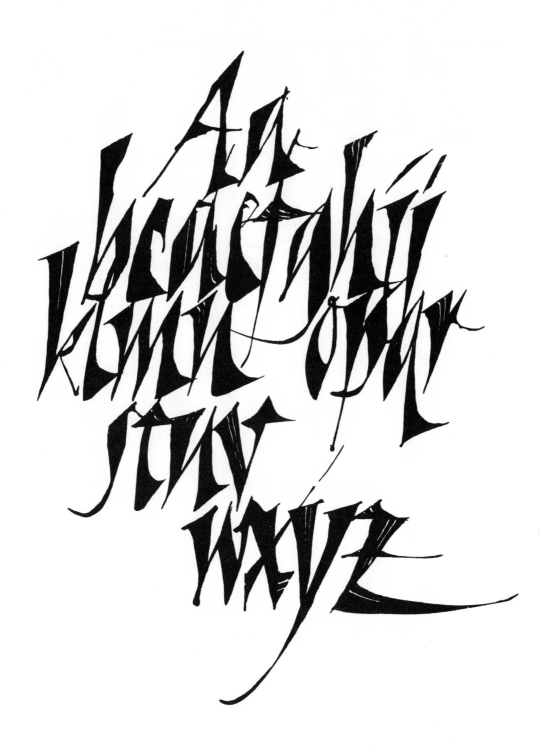

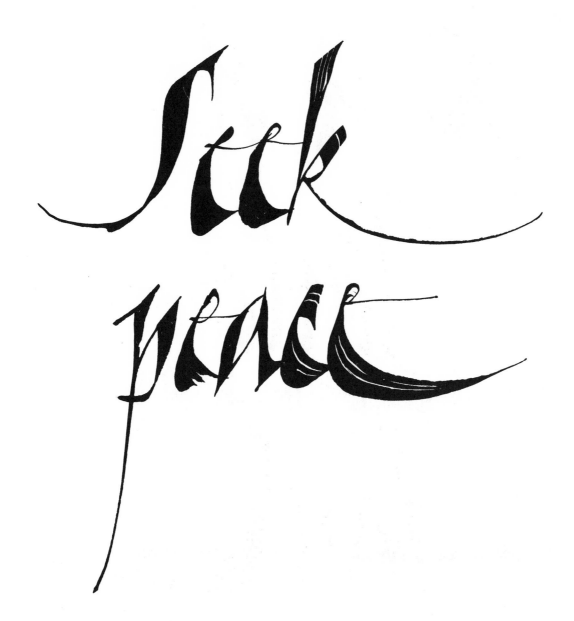

O ye of little faith

Aabcdefghijk

lmnopqrstuv

vwxyz

O
Jeru=
salem

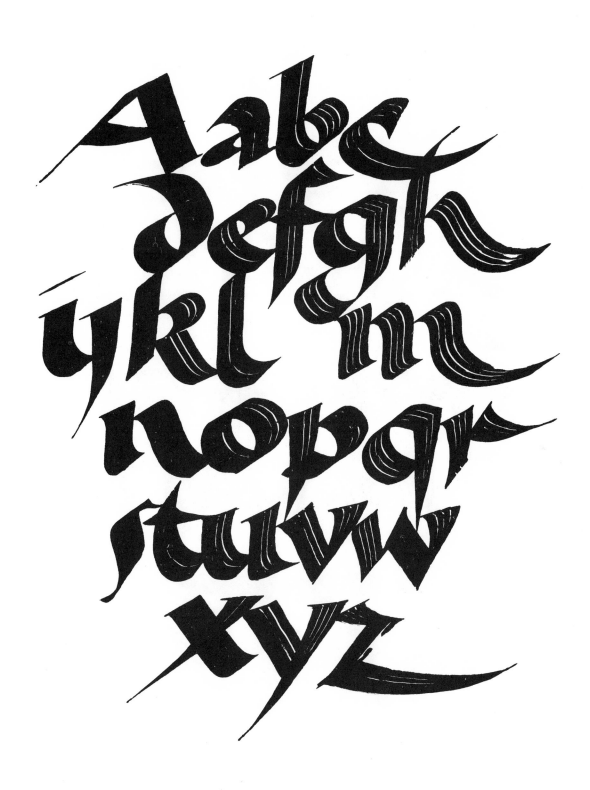

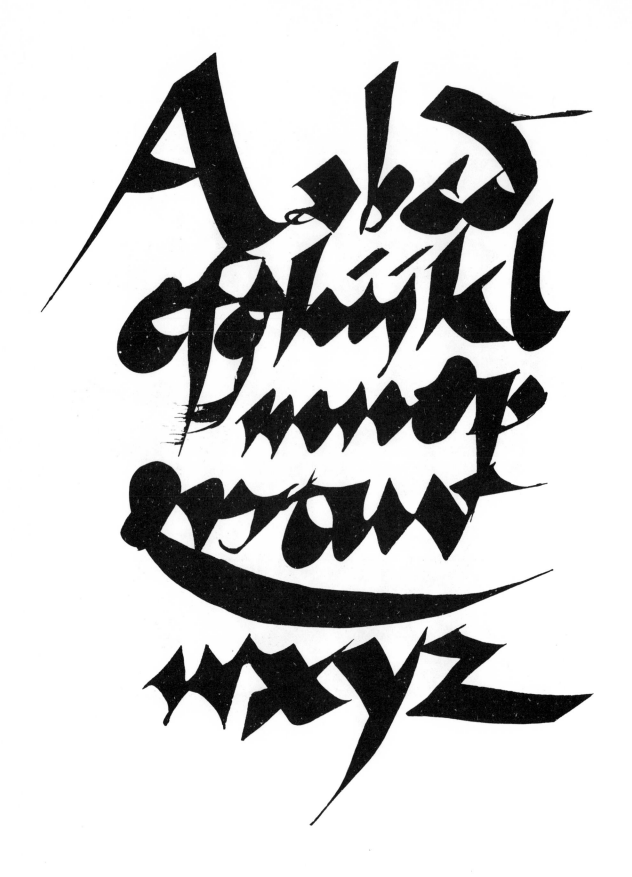

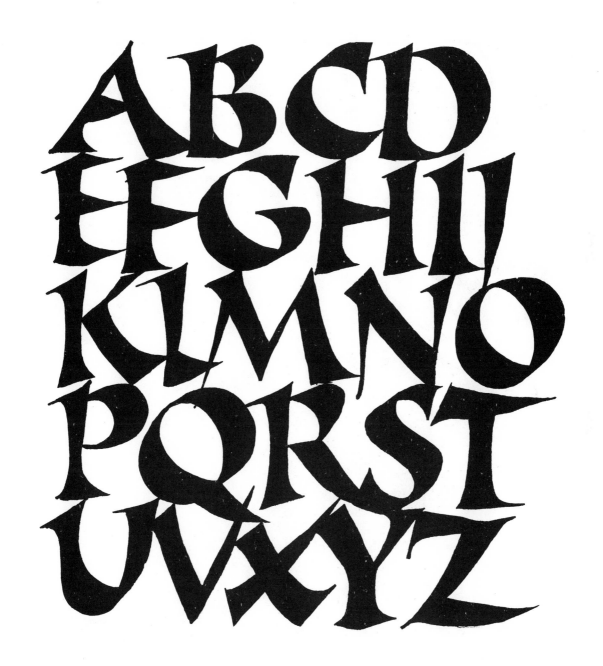

Aabcde
fghijk
lmnop
qrstu
vw
xyz

Happy are the pure in heart

Aabc

de fgh

ijkl

mno

pqrst

uvwxyz

Aabc
defghijk
lmnopq
rstuvw
xyz

Aabc
defgh
íjklm
nopq
rstuv
wxyz

ABCD
EFGHI
KLMN
OPQR
STUVW
XYZ

Aa b c d

f g h i j k

l m n o p q

r s t u v

w x y z

Aabcd
efghijk
lmnop
qrstuv
wxyz

A abc

defgh

ijk lm

noper

stuvwx

xyz

ABCD

EFGH

IJKL

MNOPQ

RSTUV

WXYZ

Aabcde
fghijklm
nopqrst
uvwxyz

Aabcdef
ghijklm
nopqrst
uvwxyz

A a b c d e f

g h i j k l

m n o p q

r s t u v

u v w x y z

Aabc
defgh
ijklmn
oporst
uvwxyz

Aabcd
efghijk
lmno
pqrstu
vvwxyz

Aabcde
efgh ijk
lmnop
qrstuv
uvwxyz

Aabcde
fgh ijk
lmno
pqrstu
uvwxyz

Aabcdef
ghíjklm
nopqrst
uvwxyz

Aabcde
fghíjkl
mnopq
rʃtuvw
vwxyz

Aabc
defghijk
lmnop
qrstuv
xyz

Aabcdefg

hijklmno

pqrstuvw

uvwxyz

Lorraine

Aabcdef
ghíjklmn
nopqrstu
uvwxyz

A ab cd
efghijk
lₒ
mnop
qrstuv
wxyz

Aabc
defghi
jklmno
pqrst
uxyz

Aabcde
fghïjklmn
opqrſtuv
xyz

Aabc
defghi
jklmno
pqrstu
vwxyz

Aabcdefgh
ijklmnopq
rstuvwxyz
Bernhard.

Aabc
defghijk
lmnopq
rstuvxyz

Aabcdefghijk

lmnopqrstu

vwxyz

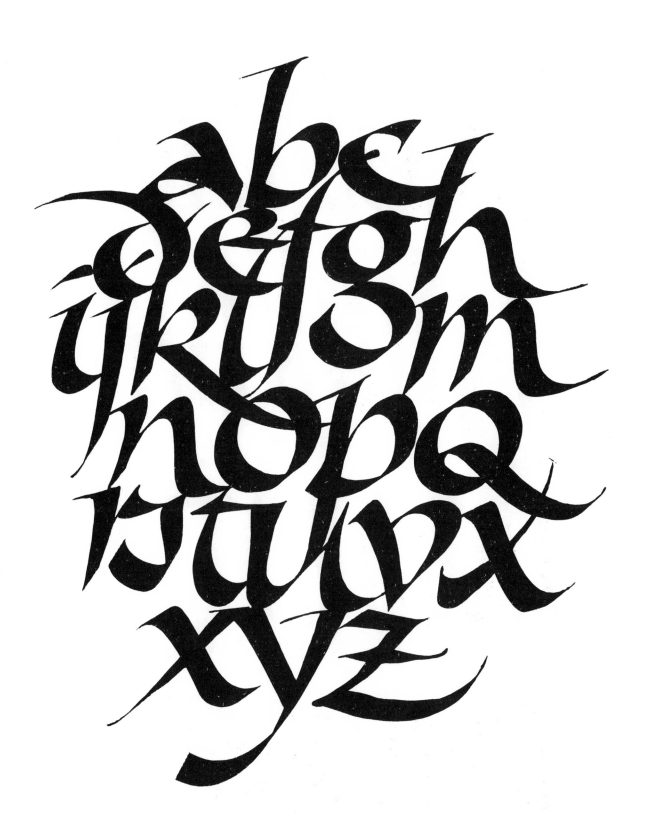

Aabcde
fghijklm
nopqrst
uvwxyz

AabcdeF

ghijklm

nopqrst

uvwxyz

Aabc
defghijk
lmnop
qrstuv
xyz

ABCDE
FGHIJK
LMNOP
QRSTU
VWXY
Z

Aabcde
fghyklm
nopqrstu
vwxyz

Aabcde
fghijklm
nopqrs
tuvxyz

A abcdefg
hijklmn
opqrstuv
wxyz

Aabcde
fghijklm
nopqrst
uvwxyz

Aabcdefgh
klmnopqr
rstuvwxyz

Aabcdefg
hijkllmnop
qrstuvwxy
z

ABCDE
FGHIK
LMNOP
QRSTU
VWXYZ

AabcdeFghijk

lmnopqrstuv

tuvwxyz

Aabcde
fghijk
lmnop
qrstuv
wxyz

Aabcdef
ghijklm
nopqrst
uvwxyz

Aabcdefghi
ijklmnopq
rstuvwxyz

Aabc
defghijk
lmnop
qrstuv
xyz

Aabcdefghijk
lmnopqrst
tuvwxyz

Aa bcdef
ghijklm
nopqrs
tuvxyz

Aabcde
fghijklm
nopqrst
uvwxyz

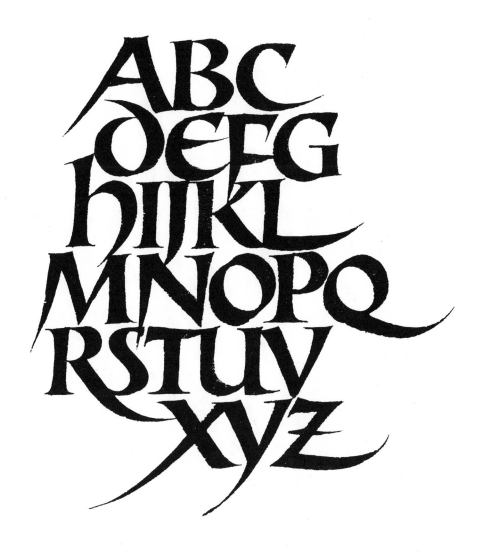

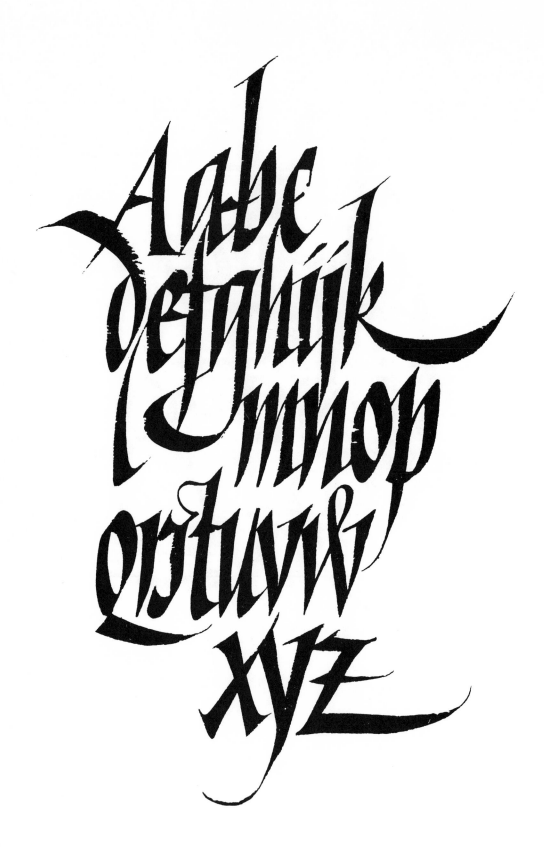

ABC
abcde
fghijklm
nopqr
stuvxyz

Aabcdefg
hijklmno
pqrstuvw
xyz

Aabcd
efghíjkl
mnopq
rstuvw
xyz

Aabcde
fghijkl
mnop
qrstuv
wxyz

abcdefg
hijklmn
opqrstu
vwxyz

Aabcde
fghijklm
nopqrst
uvwxyz

Aabcde
fghijk
lmn
opqrstu
vwxyz

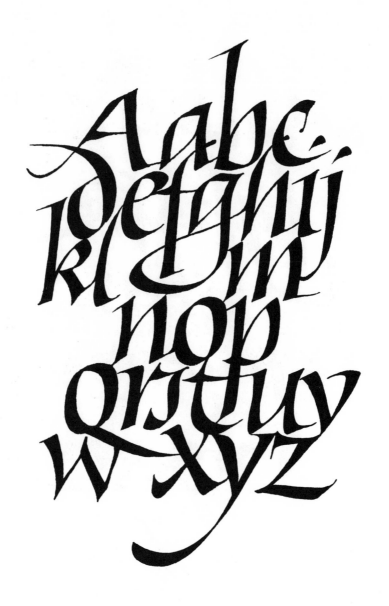

Aabcdefghijk

lmnopqrst

uvwxyz

Aabcd
efghijk
lmnop
qrstuv
wxyz

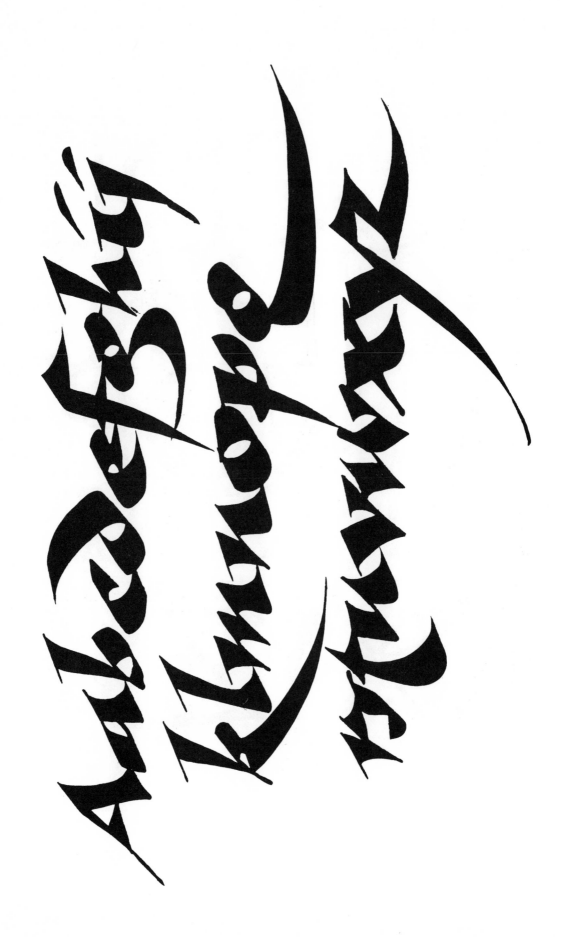

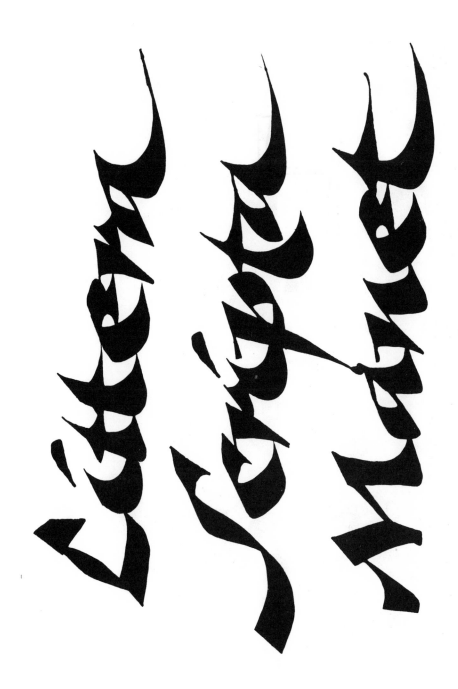

Aabcde
fghijk
lmnop
qrstuv
wxyz

Aabcd
efghijk
lmnop
qrstuv
wxyz

Aabcdefg
hijklmn
opqrstuv
wxyz

Aabc
defgh
ijklm
nopq
rstu
vwxy
z

Aabcde
fghijklmn
opqrstuv
xyz

Take therefore no thought for the morrow: for the morrow will take thought for the things of itself.

Aabcdefghij

klmnopqr

rstuvwxyz

A a b c d e f g
h i j k l m n
o p q r s t u v
u v w x y z

Aabcde
fghijklmn
opqrstuv
xyz

Aabcdefgh

lmnopqr

rstuvwx

vwxyz

Scripta

Aabcdef
ghijklm
nopqrst
uvwxyz

Aabcdef
ghijklm
nopqrſt
uvwxyz

aabcdefg
hijklmn
opqrstuvw
xyz

Aabcde
fghijklm
nopqrst
uvwxyz

A a b c d e f g

h i j k l m n o p

q r s t u v w x y z

abcde
fghijk
lmn
opqrst
uvwxy
z

148

Aabcdef
ghijklm
nopqrst
uvwxyz

Aabcd
efghijk
lmnop
qrstuv
vwxyz

Aabcdefghijk

Lmnopqrstu

vwxyz

Aabcde
fghijkl
mnopq
rstuvw
vwxyz